SIGNIFIKANTE SIGNATUREN BAND 65

Mit ihrer Katalogedition »Signifikante Signaturen« stellt die Ostdeutsche Sparkassenstiftung in Zusammenarbeit mit ausgewiesenen Kennern der zeitgenössischen Kunst besonders förderungswürdige Künstlerinnen und Künstler aus Brandenburg, Mecklenburg-Vorpommern, Sachsen und Sachsen-Anhalt vor. | In the »Signifikante Signaturen« catalogue edition, the Ostdeutsche Sparkassenstiftung, East German Savings Banks Foundation, in collaboration with renowned experts in contemporary art, introduces extraordinary artists from the federal states of Brandenburg, Mecklenburg-Western Pomerania, Saxony and Saxony-Anhalt.

Ostdeutsche
Sparkassenstiftung

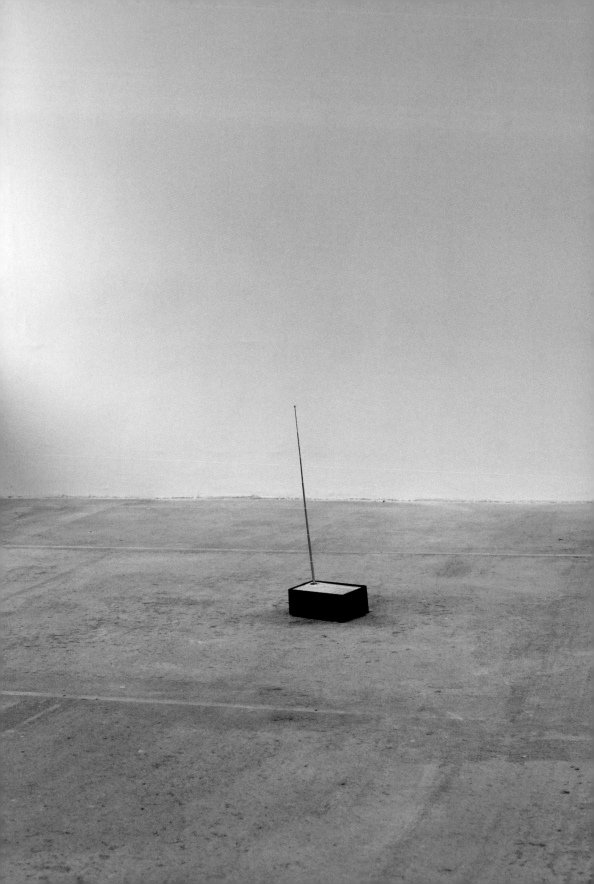

Jana Debrodt

Skizzenbuch unerhörter Geräusche

Sketchbook of unheard-of sounds

vorgestellt von / presented by Hannes Langbein

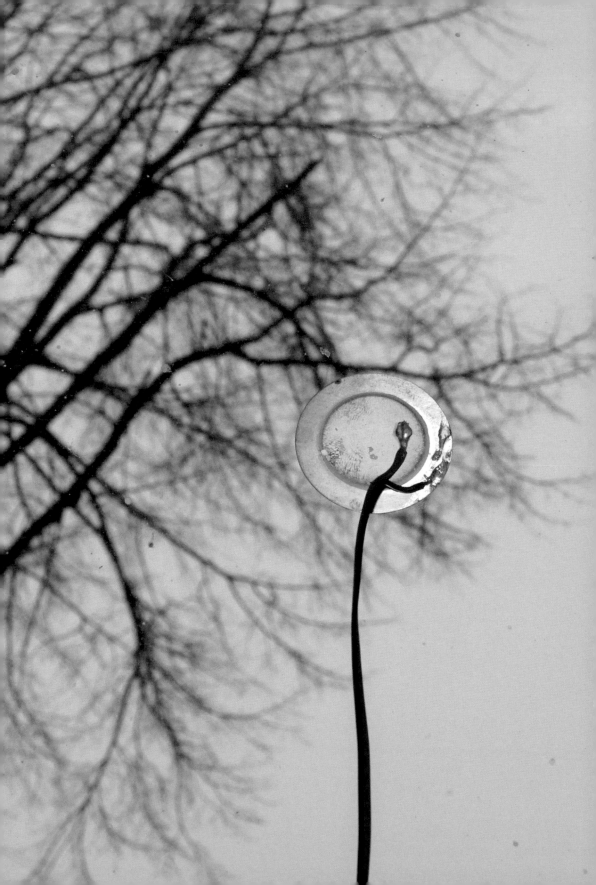

Return to Sender
Oder: Das Gras wachsen hören

von Hannes Langbein

Das Gras wachsen hören müsste man können! – Oder besser nicht?

Hypochondern, Paranoiden oder Übersensiblen wird traditionellerweise nachgesagt, das Gras wachsen zu hören, weil sie hinter jeder Ecke etwas wittern, obwohl dort gar nichts ist – oder jedenfalls nichts zu sein scheint ... Andererseits wissen wir, dass sich das Gras durchaus wachsen hören lässt: Jedenfalls dann, wenn man die richtigen Messinstrumente zur Hand hat – etwa eine »piezoelektronische Sonde«, mit der es unlängst Wissenschaftlern der New York University gelungen ist, das Wachstum von Maisstengeln hörbar zu machen: Wie das Brechen von Maisstengeln klinge ihr Wachstum, weil jeder Wachstumsschub mikroskopische Risse im Gewebe des Stengels erzeuge, deren Reparatur das Wachstum der Pflanze ausmache ...

Ob sich das Gras wachsen hören lässt oder nicht, ist also weniger eine Frage der psychischen Disposition als vielmehr eine Frage der Technik: Nicht nur der piezoelektronische Sensor, der minimale Druckschwankungen in elektromagnetische und – über den Umweg eines Computers – in akustische Signale übersetzen kann. Auch hochsensible Mikrofone und Antennen können in Bereiche des Akustischen vordringen, die unserem Gehör verborgen bleiben: Frequenzbereiche, die sich den Fähigkeiten unseres akustischen Apparats entziehen oder Geräusche und Klänge, die so leise sind, dass sie zwar an unser Ohr, aber nicht bis in unsere Wahrnehmung dringen.

Die uckermärkische Künstlerin Jana Debrodt hat daraus eine Kunst gemacht:
Seit vielen Jahren experimentiert die ausgebildete Bildhauerin
mit piezoelektronischen Sonden, Antennen und hochsensiblen Mikrofonen,
um die unhörbaren Klänge und Geräusche ihrer Umgebung zu erkunden:
Wie klingt beispielsweise eine Made, die sich im Inneren eines Apfels
zu schaffen macht? Wie klingen unsere vitalen Lebensfunktionen?
Und macht eigentlich ein Klumpen Ton, wenn er geformt wird,
seinem Namen alle Ehre?

Man könnte Fragen wie diese für irrelevant halten.
Doch wer Jana Debrodt bei ihren elektroakustischen Erkundungen folgt, der wird
sich der schieren Neugier und Entdeckerfreude, die sich mit ihren Experimenten
verbinden, nicht entziehen können: Wie klingt ein verrottender Fisch?
Oder ein Holzwurm, der sich durch einen morschen Balken arbeitet?
Wie klingt es, wenn eine Fliege in ein Fenster stürzt?
Oder der Lauf der Sonne, die während eines Tages auf- und wieder untergeht?

Viele der Versuchsobjekte von Jana Debrodt stammen aus dem unmittelbaren
Lebensumfeld der Künstlerin: der Ton, mit dem ihre künstlerische Arbeit
als junge Bildhauerin begann und dessen Name sich erst später
im Kontext ihrer akustischen Arbeiten auf neue Weise erschloss.
Der Apfel oder der Holzbalken, die sich auf dem uckermärkischen Gehöft
in Neukünkendorf finden, in dem Jana Debrodt seit vielen Jahren wohnt
und arbeitet. – Andere Arbeiten stammen aus der Gegenwelt: den Städten,
deren elektromagnetische Schwingungen Jana Debrodt mithilfe von Antennen
zum Klangereignis werden lässt oder deren Verkehrslärm sie in Licht umwandelt.

Stadt und Land – dazwischen der Mensch. Das ist das Untersuchungs-
und Experimentierfeld von Jana Debrodt, das sie in immer neuen Anläufen
akustisch vermisst: Herztöne, Wurmfraß und Stadtfrequenzen.
Was immer sich zwischen Himmel und Erde hörbar machen lässt, bringt
Jana Debrodt mit ihren minimalinvasiven akustischen Stichproben zu Gehör.

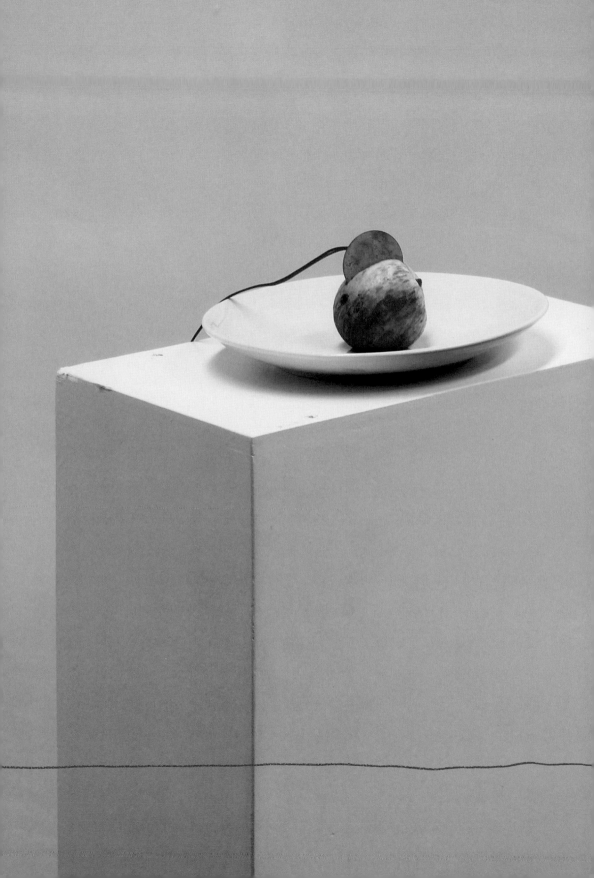

Wobei »zu Gehör« in diesem Zusammenhang in Anführungszeichen zu setzen wäre.
Denn was mittels piezoelektronischer Verstärkung hörbar wird,
entspricht in der Regel nicht unseren Klangerwartungen:
Wer würde beispielsweise auf die Idee kommen, dass sich die Arbeit einer Made
in einem Apfel in einer Art Schab- und Knackgeräuschen entlädt?
Oder wer würde sich den Klang eines Sonnenuntergangs wie ein immer
intensiver und höher werdendes Rauschen vorstellen, das am Ende an ein
in den Weltraum startendes Flugobjekt erinnert? – Die Geräusche,
die Jana Debrodt mittels ihrer akustischen Stichproben hörbar werden lässt,
bleiben fremd – und zeigen, dass es sich am Ende nicht um einfache akustische
Aufnahmen, sondern um veritable Übersetzungsprozesse handelt:
ausgehend von einem elektromagnetischen Signal über einen elektronischen
Wandler hin zu einem akustischen Signal, das in vielen Fällen anders klingt,
als wir es erwartet hätten.

»Feinstoffliche Untersuchungen« hat Jana Debrodt ihre künstlerische Arbeit
auch genannt – und sich damit – durchaus provokant! – in den Horizont
wissenschaftlicher Arbeit gestellt. Seit etwas über 20 Jahren gibt es
in den Künsten eine Diskussion darüber, ob sich künstlerische Arbeit
nicht auch als eine Form des wissenschaftlichen Forschens verstehen könnte:
ob künstlerische Arbeit womöglich eigene Formen der Erkenntnis
entwickeln und eine ähnliche Form der Präzision an den Tag legen kann
wie die Laborarbeit von Physikerinnen oder Chemikern.
Jana Debrodts Arbeiten wirken in diesem Zusammenhang schon mit Blick
auf ihre Versuchsgegenstände wie Parodien von wissenschaftlichen
Versuchsanordnungen – und sind doch mit einer solchen Entdeckerfreude
und einer solchen Präzision gearbeitet, dass sie sich durchaus als Beitrag
zur Frage nach der Erkenntnishaltigkeit der Künste verstehen lassen.

Ihre Ergebnisse präsentiert Jana Debrodt dann in einer Art
Rauminstallationen, mit denen sie ihre Hörerinnen und Hörer in inszenierte
akustische Situationen verwickelt: etwa, wenn sie die Ergebnisse
ihrer Stichproben zum akustischen Verhalten einer Apfelmade
mittels Lautsprechern so präsentiert, dass sich die Hörerinnen und Hörer
mit der Made im Inneren des Apfels wähnen. Oder wenn die mittels
eines Radioempfängers aufgefangenen Stadtfrequenzen von St. Petersburg
in einer Art Dolby-Surround-Situation von allen Seiten her auf die Besucherinnen
und Besucher des Präsentationsraums einströmen.

Die akustischen Räume, die auf diese Weise entstehen, kehren das Innere nach außen:
Was sich im Inneren der Objekte oder im Inneren unseres Körpers abspielt,
wird zur Geräuschkulisse eines Außenraums, der als solcher zugleich
zum akustischen Innenraum wird.

Kann man Kunstwerke wie diese in einem Buch darstellen?
Naturgemäß gehört es zu den besonderen Herausforderungen einer
Buchpublikation von akustischen Arbeiten, dass sich Letztere in einem Buch
nicht ohne Weiteres darstellen lassen. – Deshalb zieht sich durch
das gesamte Buch eine von der Künstlerin gezeichnete Amplitude, welche genau
diejenigen Geräusche, die auf der jeweiligen Seite hörbar wären, in eine
optische Dynamik übersetzt: Lautstärke und Rhythmen – auch dieses Textes –
werden auf diese Weise sichtbar – und zeigen obendrein eine weitere Facette
der künstlerischen Arbeit von Jana Debrodt: die Zeichnung, die sich
gleichsam als spielerische »technische Zeichnungen«
durch das Buch zieht und so die unterschiedlichen Versuchsanordnungen
der Künstlerin sichtbar werden lässt.

Ein Hörbuch ist das vorliegende Buch damit noch lange nicht. Aber wer
das Gras wachsen hören kann, sollte eigentlich auch ein Buch hören können ...

Blättern Sie mal!

Return to Sender –
Or: Listening to Grass Grow

by Hannes Langbein

It would be great to be able to hear grass growing! – Wouldn't it?

Hypochondriacs, or people who are paranoid or oversensitive,

are traditionally said to be able to hear the grass growing

because they sense danger lurking around every corner, although

there is nothing there – or at least it seems as if nothing is there …
On the other hand, we know that it is indeed possible to hear grass growing:
at least if you have the right measuring instruments available –
such as a »piezoelectric sensor«, with which scientists from New York University

recently succeeded in recording the sound of corn growing.

The growing process sounds like corn breaking because each

growth spurt causes microscopic tears in the tissue of the stalk, and it is

the repairing of the broken regions that causes the plant to grow …

Hence, being able to hear grass growing is not so much a question
of mental disposition as one of technology: not only of the piezoelectric sensor,
which can convert tiny fluctuations in pressure into electromagnetic waves,
which can then – via a computer – be translated into acoustic signals.

Highly sensitive microphones and aerials can also penetrate

into acoustic realms that are inaccessible to our ears: frequency ranges

that are beyond the capabilities of our auditory system or sounds and

tones that are so quiet that they may be perceived by our ears

but do not reach the level of awareness.

The Uckermark artist Jana Debrodt, who originally trained as a sculptor, has turned this into art: for many years now, she has been experimenting with piezoelectric sensors, aerials and highly sensitive microphones in order to explore the inaudible sounds and noises in her surroundings.

For example, what does it sound like when a maggot nibbles the inside of an apple?

What do our body's vital functions sound like?

And does a lump of clay make any sound when it is being moulded?
This question is even more interesting in German, since the word for clay, »Ton«, also means sound.

Questions like these might well be dismissed as irrelevant.
But anyone who watches Jana Debrodt when she is engaged in her electroacoustic investigations cannot but be fascinated by the sheer curiosity and joy in discovery that she brings to her experiments.

What does a decomposing fish sound like?

Or a woodworm working its way through a rotten beam?
What does it sound like when a fly collides into a windowpane?
Or the sun as it traces its path from sunrise in the morning to sunset in the evening?

Many of Jana Debrodt's test objects are taken from the artist's everyday surroundings: the clay with which the young sculptor began her artistic career and whose ambiguous name she later set about exploring in a new way through her acoustic experiments; or the apple and the wooden beam found in the Uckermark farmhouse in Neukünkendorf where Jana Debrodt has been living and working for many years.
Other works come from a completely contrasting world: from cities, whose electromagnetic vibrations Jana Debrodt turns into acoustic events using aerials, and whose traffic noise she converts into light.

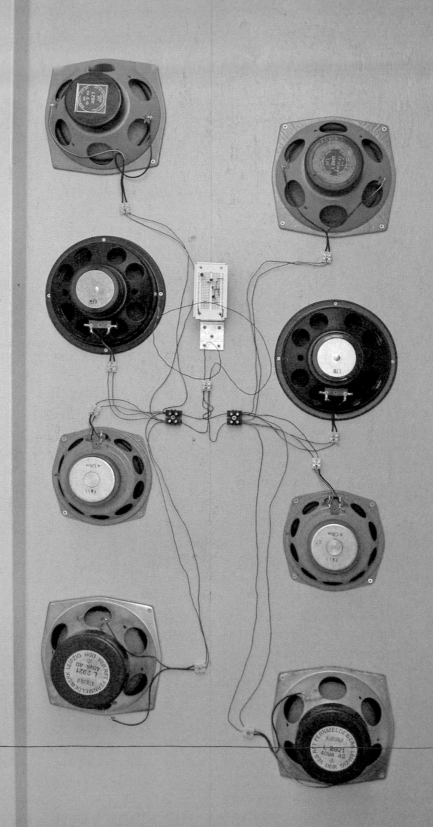

The city and the countryside – with man in-between.
That is Jana Debrodt's field of investigation and experimentation,
which she constantly explores through new sources of acoustic emission:
heartbeats, worm damage or urban sound frequencies.
Anything between heaven and earth that can be made audible, Jana Debrodt will
indeed make audible with her minimally invasive acoustic sensors.

However, the term »make audible« needs to be put in inverted commas
in this context. For that which we hear as a result of piezoelectric amplification
does not usually correspond to our expectations of sound.
Who would imagine, for example, that the work of a maggot in an apple
would be heard as a kind of scraping and crackling?
Or who would have thought that the sound of a sunset would be like a whirring
that becomes more and more intense and high-pitched so that
in the end it reminds you of a rocket being launched into space?
The sounds that Jana Debrodt makes audible with her acoustic sensors
remain alien and show that, ultimately, these works are not simple acoustic
recordings but rather veritable translation processes: starting from
an electromagnetic signal, via an electronic transformer, to create an acoustic
signal which in many cases sounds different than we would have anticipated.

»Subtle investigations« is what Jana Debrodt has also called her artistic activities,
thus – quite provocatively! – placing it within the realm of scientific work.
For just over twenty years there has been discussion in the arts as
to whether artistic activity can also be regarded as a form of scientific research:
whether artistic creativity perhaps develops its own forms of understanding
and can display a similar degree of precision to the laboratory work
of physicists or chemists.

In this connection, Jana Debrodt's works – especially in view of her test objects – appear like parodies of scientific test assemblies. And yet they are produced with such joy of discovery, and with such precision, that they could indeed be understood as contributing to the question of the rational content of art.

Jana Debrodt presents her results in spatial installations through which she involves listeners in carefully stage-managed acoustic situations: for example, by presenting the results of her random samples concerning the acoustic behaviour of maggots in apples through loudspeakers, so that the listeners feel as if they are actually inside the apple along with the maggot. Or when the urban sound frequencies of St Petersburg recorded on a radio receiver are played in a kind of Dolby-surround situation, exposing the visitors to sound from all sides.

The acoustic spaces created in this way turn the world inside out: that which is going on inside the objects, or inside our bodies, turns into background noise in an external space which simultaneously becomes an acoustic interior.

Can works of art like this be represented in a book? Of course, it is one of the particular challenges of a book publication concerning acoustic works that these cannot easily be represented in a book. That is why running through the entire book there is a sound waveform drawn by the artist, which translates precisely those sounds which would be audible on each page into a dynamic optical image. Volume and rhythm – including that of this text – are thus made visible – and also reveal a further facet of Jana Debrodt's artistic work: the drawing that runs through the book is like a playful series of »technical drawings« and thus makes the artist's various test assemblies visible.

Despite that, this book is far from being an audiobook.

But anyone who is able to hear grass growing ought

also to be able to hear a book ...

Take a look!

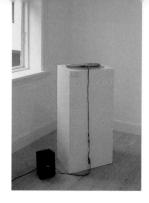

listen to a fish becoming a meal

Einem Fisch zuhören, während er eine Mahlzeit wird · 2006

Hintergrundinformation für Nichtisländer:
Es gibt in Island und Grönland ein traditionelles Nahrungsmittel,
das den Eskimos das Überleben im Winter sicherte:
»Harkal« – ein Eishai, der eigentlich giftig ist und 6 Wochen rotten muss,
bevor man ihn verzehren kann.
Dann wird er aufgeschnitten, 4 Wochen getrocknet und ist dann genießbar.

Durch ein Piezo-Kontaktmikrofon, einen Vorverstärker und
eine Aktivbox im Fisch sollte das Zerfallen des Fleisches
hörbar gemacht werden. Doch das Vergehen scheint
eine stille Angelegenheit zu sein: Es war nichts zu hören.

Der Fisch blieb stumm ...

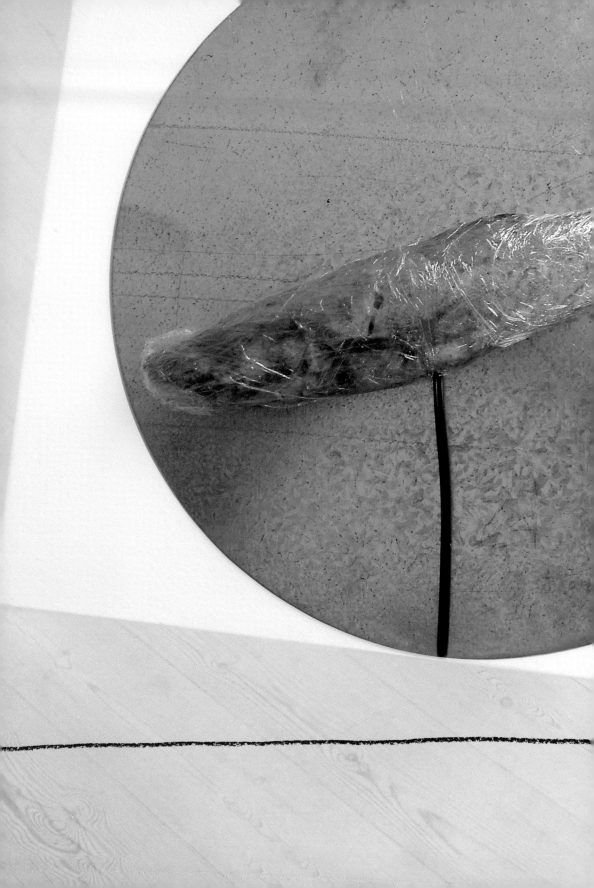

Das große Fressen

Die Made im Apfel · 2014

Im Innenraum eines Transformatorhäuschens in
einem uckermärkischen Dorf steht ein Podest mit einem Obstkörbchen:
Äpfel, ein paar Pflaumen, Birnen – es ist Erntezeit …
Man hört es schmatzen, knabbern und arbeiten. Woher kommen die Geräusche?
Und was hat es mit dem runden Metallplättchen
in einem der Äpfel auf sich?

Der Apfel auf dem Podest ist madig und gespickt
mit einem elektrischen Tonabnehmer.
An einen Computer angeschlossen, verstärkt dieser
die Bohr- und Fressgeräusche der Made
und macht sie auf diese Weise hörbar.
4 Lautsprecher werden an den 4 Ecken des Raumes
so angebracht, dass sich die Hörerinnen und Hörer
akustisch im Apfel befinden.

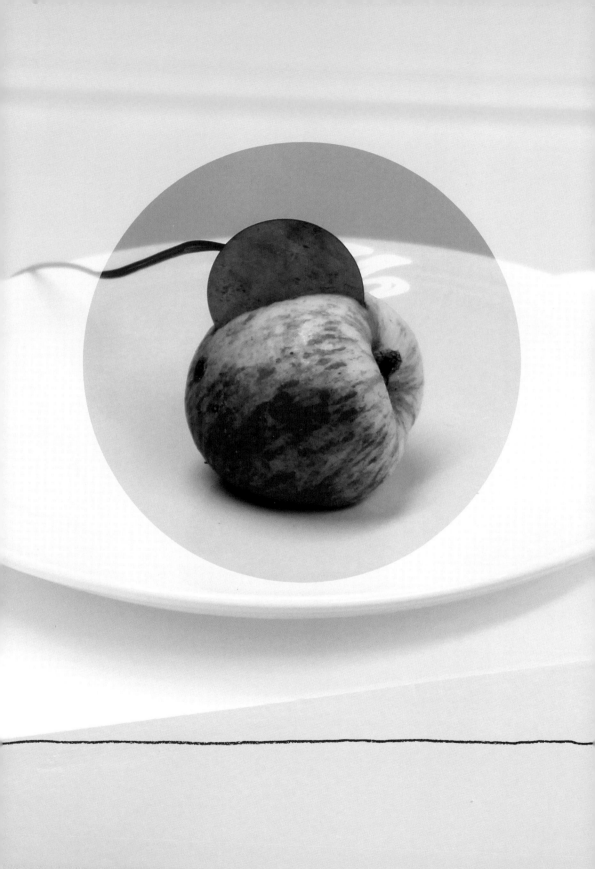

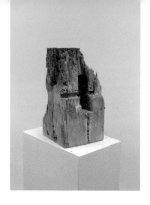

Balkenende

Oder: Der Holzwurm · 2016

Das Endstück eines Balkens, der ausgedient hat,
angefressen von Feuchtigkeit und Pilzen:
Dieses Balkenende ist sehr lebendig – bewohnt
vom gemeinen Nagekäfer, auch »Poch- und Klopfkäfer« genannt,
der sich im Inneren des Balkens zu schaffen macht ...
Wie klingt ein arbeitender Holzwurm?
Lässt sich dem Nagen und Fressen akustisch auf die Schliche kommen?

Ein Piezo-Tonabnehmer, angeschlossen an Vorverstärker und
Endverstärker, macht die Aktivitäten des Holzwurms wahrnehmbar.
Unmittelbar neben dem Podest, auf dem sich der Balken befindet,
steht ein Lautsprecher, der das entstehende Geräusch,
ein leichtes Kratzen und Schuppern,
akustisch dem Balken zuordnet.

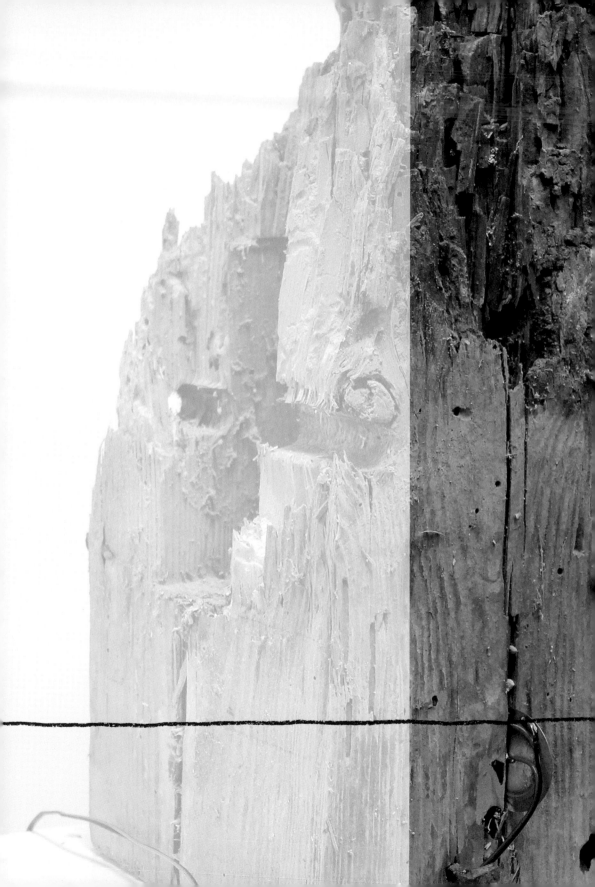

o.T.

Oder: Die Fliege,
die ans Fenster stürzt
2010

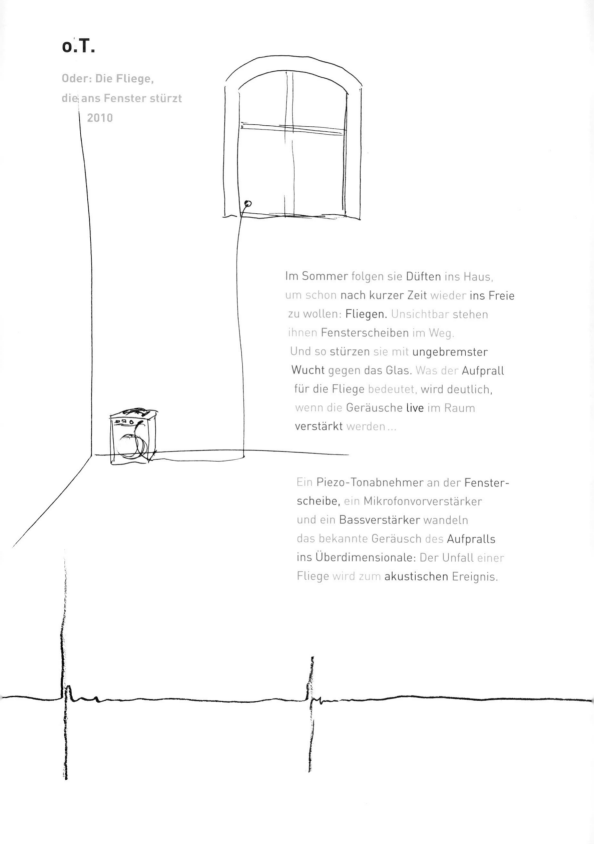

Im Sommer folgen sie Düften ins Haus,
um schon nach kurzer Zeit wieder ins Freie
zu wollen: Fliegen. Unsichtbar stehen
ihnen Fensterscheiben im Weg.
Und so stürzen sie mit ungebremster
Wucht gegen das Glas. Was der Aufprall
für die Fliege bedeutet, wird deutlich,
wenn die Geräusche live im Raum
verstärkt werden…

Ein Piezo-Tonabnehmer an der Fenster-
scheibe, ein Mikrofonvorverstärker
und ein Bassverstärker wandeln
das bekannte Geräusch des Aufpralls
ins Überdimensionale: Der Unfall einer
Fliege wird zum akustischen Ereignis.

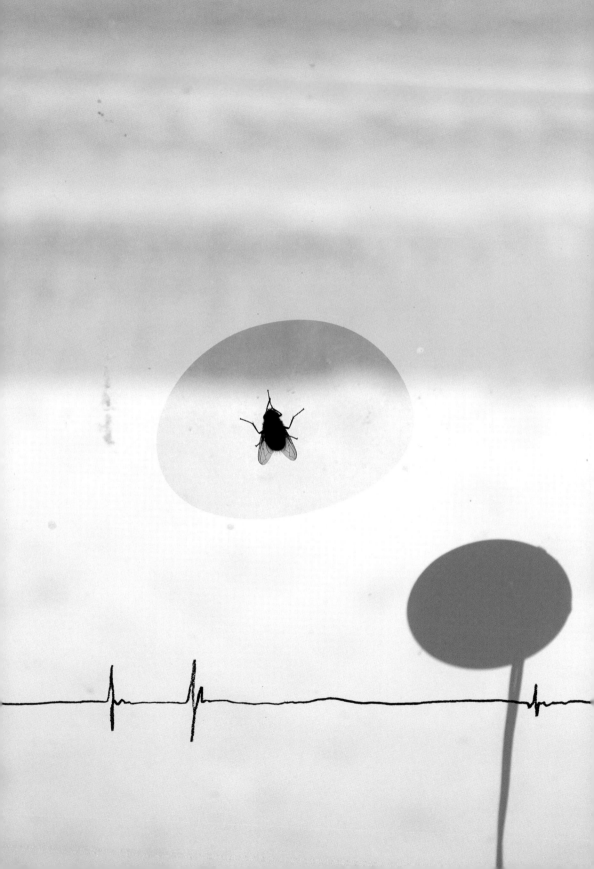

Stichprobe · 2016

Wer sagt eigentlich, dass Fensterscheiben keine Ohren haben?
Auf der Potsdamer Freundschaftsinsel sollte man auf der Hut sein.
Denn was dort beim Blick durch die Fensterscheibe
eines Ausstellungspavillons gesprochen oder geflüstert wird,
bleibt nicht im Verborgenen ...

Mithilfe eines Tonabnehmers wird die Fensterscheibe zu einem Mikrofon,
das die akustischen Aktivitäten und Reaktionen der Besucherinnen
und Besucher während des Ausstellungsbetriebs aufzeichnet.
Während der zweieinhalbmonatigen Ausstellungszeit entstehen
1,5 Terabyte Audiodaten, deren Auswertung noch aussteht.

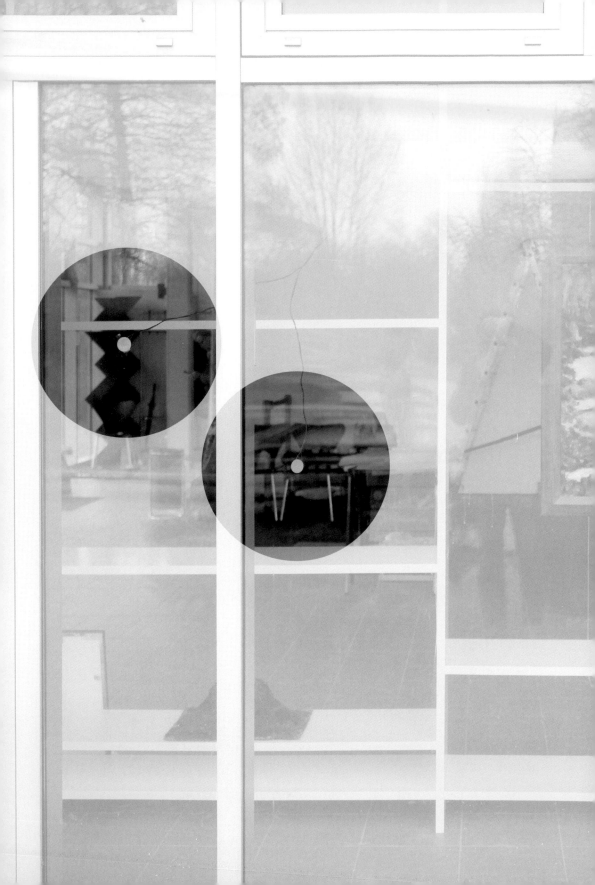

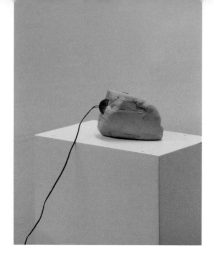

Ton

Verformung und Geräusch –
ein haptisches Experiment · 2017

Ton lässt sich formen,
aber – anders als es sein Name vermuten lässt – nicht hören. Oder etwa doch?
Ein Experiment sollte Klarheit bringen: Lässt sich der Ton hören –
zumal, wenn er im Begriff ist, geformt zu werden?
Im biblischen Sprachgebrauch bedeutet auf Hebräisch »Adam«
sowohl »Ton« als auch »Mensch«,
da Gott den Menschen aus Lehm geformt haben soll.
Anschließend soll er ihm den Atem des Lebens eingeblasen haben.
Der Klangkörper »Ton« gerät ins Schwingen ...

Während der Arbeit am Tonklumpen wird der Ton des Tons
mithilfe eines Piezo-Tonabnehmers abgenommen und
im Computer aufgezeichnet. – Durch das Drücken und Kneten des Tons
wird das Metallplättchen des Tonabnehmers gebogen und gespannt:
ein Knacken in der Stille.

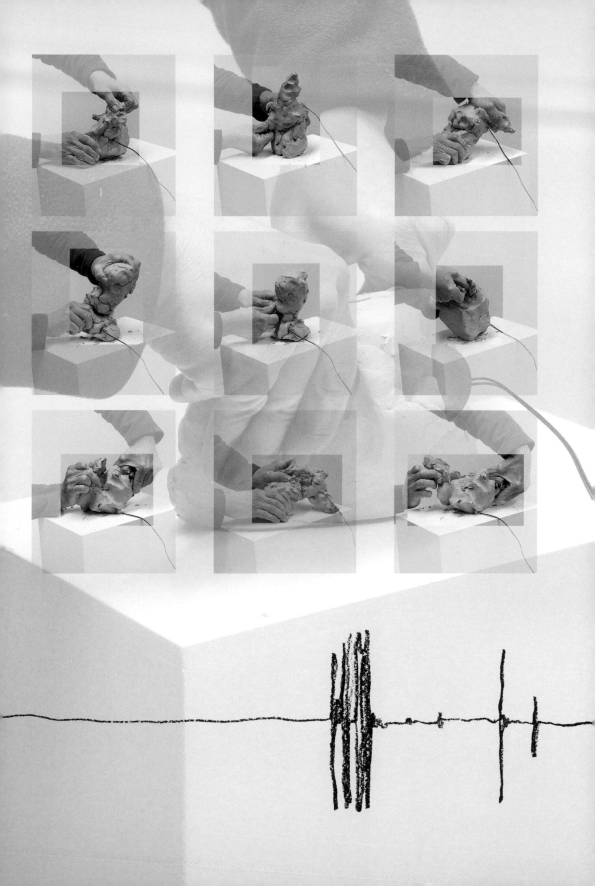

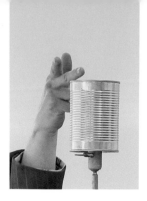

tropfen · 2015

Wie klingt eigentlich der Regen?
»Regentropfen«-Präludium nannte der polnische Komponist Frédéric Chopin
eine seiner bekanntesten Klavierstücke, mit dem er die Klänge
des Regens in ein Musikstück übersetzte.
Hier sind es die Regentropfen selbst, die zu einem Musikstück werden:
mit einer Blechdose als Resonanzkörper, der unsichtbare Tropfen fängt ...

Das Klangmaterial für die Installation wurde aus einer Aufnahme
von ablaufendem Restwasser in einer Abwassergrube gewonnen.
Aus der Originalaufnahme wurde ein Stück von 7 Sekunden ausgewählt,
nicht bearbeitet und als Loop in einer Blechdose abgespielt,
die genau dort steht, wo das Dach undicht ist und bei Regen
Wasser durch das Dach sickert. Der Loop zeigt, dass das natürliche Tropfen
durchaus melodisch sein und sogar zum Tanzen reizen kann ...

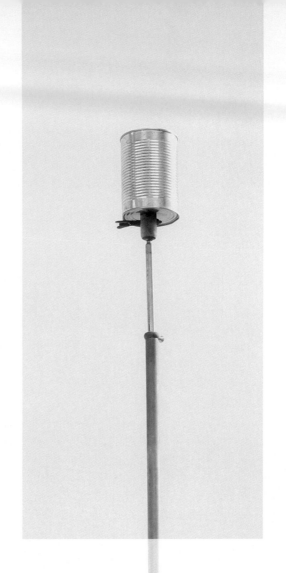

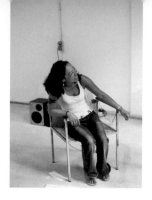

Human Sound Instrument

Der Klang des Menschen · 2003

Wollen Sie sich nicht setzen?
Wer sich auf diesen Stuhl setzt, braucht ein wenig Mut.
Denn wer sich hier niederlässt, hört seinen eigenen Körper:
sein Gewicht, seine Muskelspannung, seine Hautfeuchtigkeit und Temperatur...
Der Körper selbst wird zum Instrument seiner eigenen Befindlichkeit.
»Wie geht es Ihnen?« – »Setzen Sie sich doch!«

Auf der Sitzfläche, der Armlehne und der Rückenlehne
eines Patienten-Wartestuhls sind Sensoren für Druck,
Feuchtigkeit und Temperatur angebracht.
Über ein eigens dafür geschriebenes Programm, das den Daten Sinustöne
und andere Wellenformen zuordnet, werden die Sensordaten
in Klänge und Töne übertragen. Der Zustand des Körpers wird hörbar.

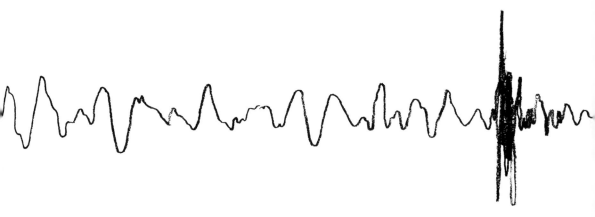

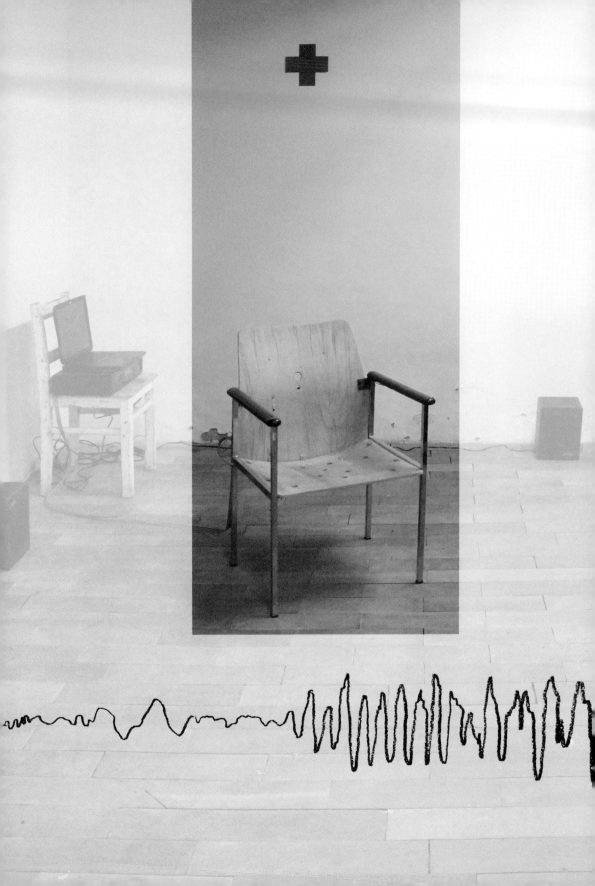

heart-piece · Herztöne · 2015

Der Herzschlag ist das zentrale Geräusch menschlichen Lebens:
Das Schlagen des Herzens hält den Blutkreislauf in Gang,
der unseren Körper mit Nährstoffen, Sauerstoff und Wasser versorgt.
Es ist unser wichtigster Muskel und steht zugleich symbolisch für Liebe und Güte,
für das, was uns Menschen ausmacht.
Was passiert, wenn dieses innerste Geräusch nach außen projiziert wird?
Wie fühlt es sich an, das menschliche Herz zum Sprechen zu bringen –
zumal in einer christlichen Kapelle, anstelle der Predigt eines Pfarrers?

Die Installation fand in einer ehemaligen Kapelle im Kunstquartier
Bethanien in Berlin-Kreuzberg statt. Für die Installation ist die Anwesenheit
von Menschen erforderlich, die ihre Herztöne zur Verfügung stellen.
Ein Pulssensor überträgt das Signal zu einem Computer, wo es mittels
einer eigens programmierten Software direkt hörbar gemacht und
über Lautsprecher in großer Lautstärke im Raum ausgestrahlt wird.

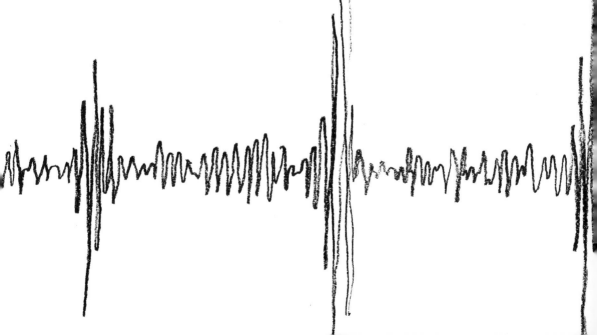

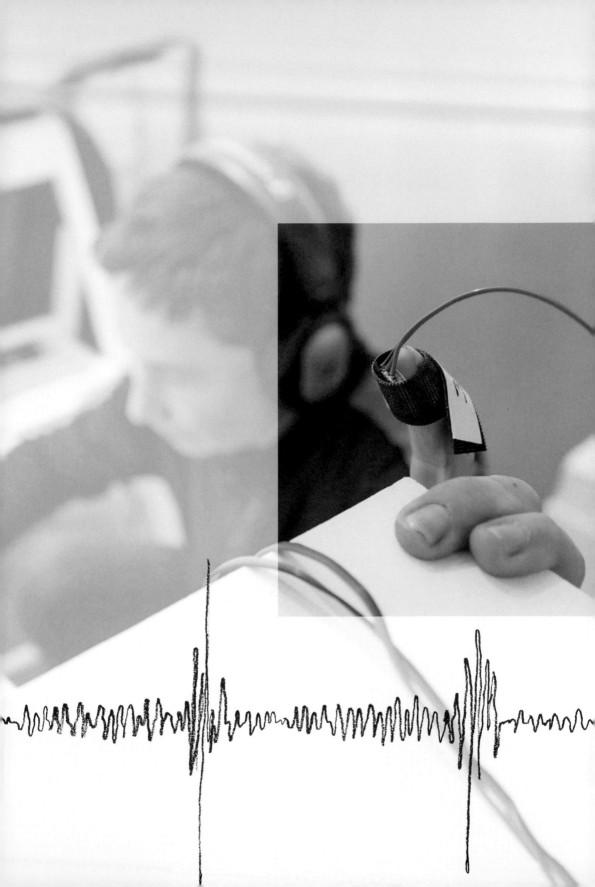

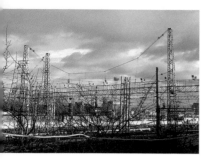

± 0
Plus Minus Null

Störfrequenzen in St. Petersburg · 2012

Eine Stadt ist voller elektromagnetischer Felder: Unhörbar und unsichtbar
sind wir ständig von elektromagnetischen Schwingungen umgeben –
zumal in der Nähe von Verkehrsknotenpunkten.
Die St. Petersburger Galerie Masterskaya liegt ganz in der Nähe
des St. Petersburger Hauptbahnhofs, dessen starke,
niederfrequente elektromagnetische Felder messbar sind und
hörbar gemacht werden können.

Mit einer Spule, die auf eine langwellige Trägerfrequenz
von 600 MHz eingestellt ist, lassen sich die elektromagnetischen Flüsse
des Ortes einfangen und ihre Interferenzen und Resonanzen hörbar machen:
Das Ein- und Ausfahren der Züge im nahe gelegenen Bahnhof
wird als auf- und abtauchendes Rauschen hörbar, das
durch hinter den Wänden verborgene Lautsprecher hörbar
und von den Hörerinnen und Hörern auf das Radioobjekt
in der Mitte des Raums projiziert wird.

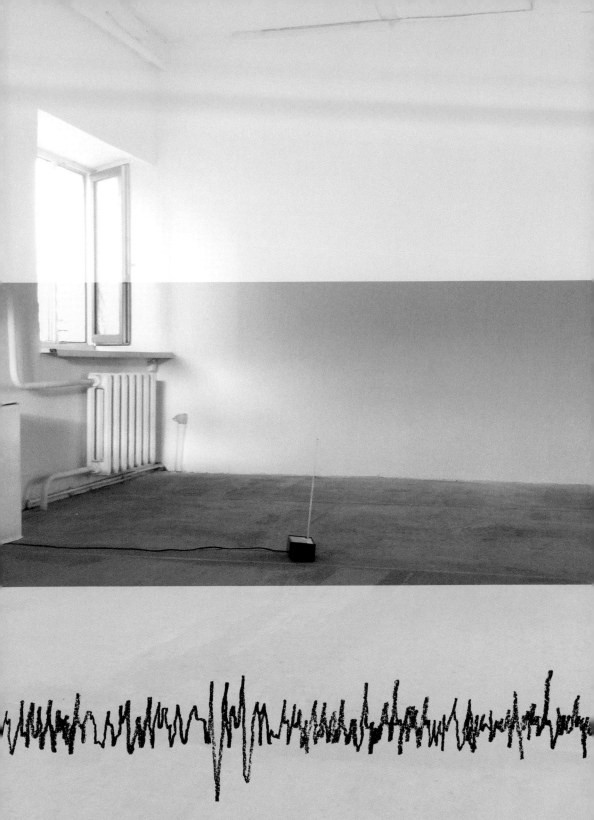

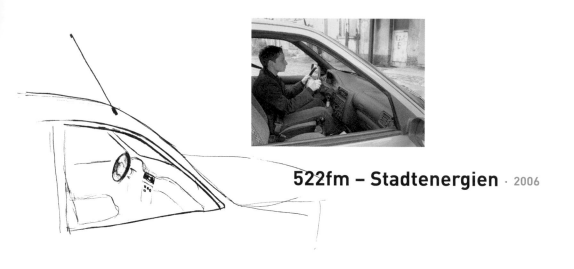

522fm – Stadtenergien · 2006

Ein Auto muss nicht nur zum Fahren gut sein.
Ein Auto lässt sich auch als Messinstrument gebrauchen: für elektromagnetische
Felder, Funksignale, Wellen, die akustischen Zwischenräume der Straßen,
die Energien der Stadt. Im Fluss der Stadtenergien ist das Auto zugleich
Fortbewegungsmittel und erweitertes Wahrnehmungsorgan:
Erfahrung im wörtlichsten Sinne ...

Durch das in fast allen Autos vorhandene Autoradio wird das Auto
auf der Frequenz 522fm zum optimalen Empfänger von Stadtenergien.
Zu hören sind hohe und mittlere Frequenzen, die sich in das Grundrauschen
mischen und rhythmisch aus dem Rauschen heraustreten und
wieder verschwinden. Sogar das Öffnen und Schließen von Straßenbahntüren
gibt akustische Feedbacks.

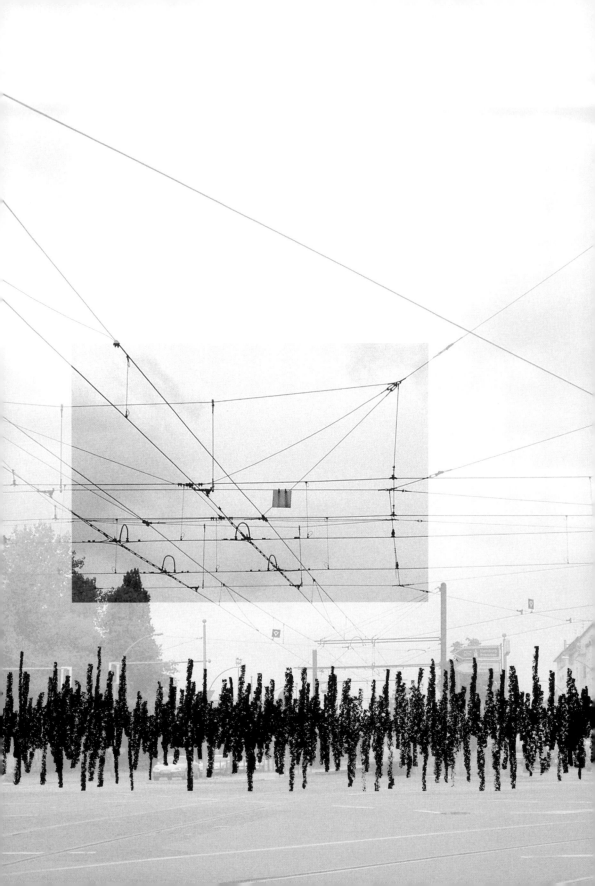

Der Lauf der Sonne · 2002

Wer einmal die Stille erlebt hat, die sich
bei einer Sonnenfinsternis einstellt, wird sich fragen,
ob die Sonne eigentlich einen Klang hat ...
»Der Lauf der Sonne« macht die Probe aufs Exempel, indem
es die sich verändernde Lichtintensität der Sonne
während eines Tageslaufs (1. Mai 2002) in Klang übersetzt:
24 Stunden Sonnenstrahlung
werden zu 60 Minuten Sonnenklängen.

Ein Licht-Klangwandler erzeugt einen Sinuston,
der sich in der Tonhöhe in Relation zur Lichtintensität verändert:
Durch einen Fotowiderstand werden hohe Töne bei großer Helligkeit
und tiefe Töne bei Dunkelheit stufenlos erzeugt.
Die aufgenommenen Töne eines ganzen Tages werden auf einer
Audio-CD komprimiert. – Akustisch besonders reizvoll:
der Sonnenaufgang von 5.30 bis 6.00 Uhr, komprimiert auf 1,5 Minuten,
der akustisch an den Start eines Flugzeugs erinnert ...

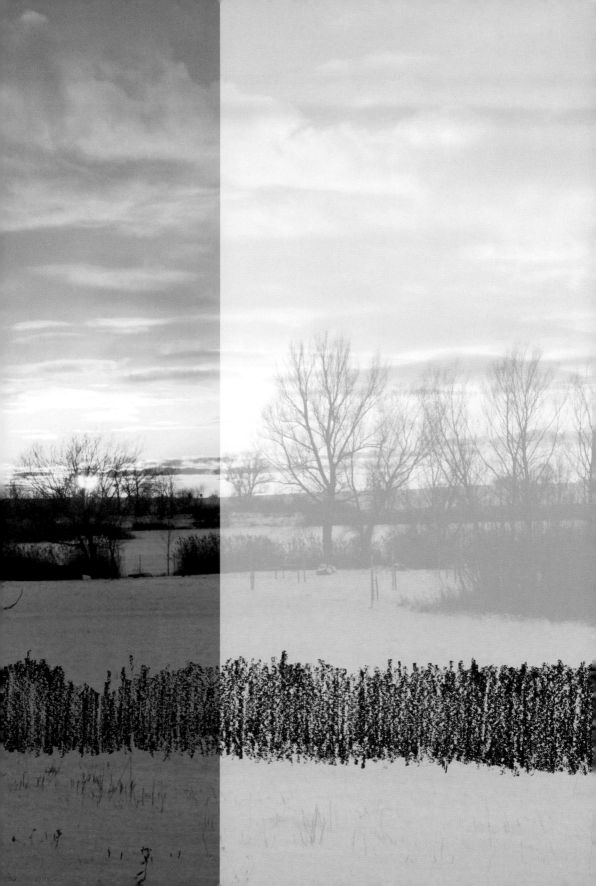

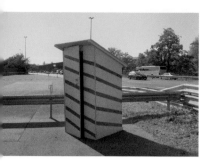

Lärmkraftwerk · 2009

Die Nordkurve der Berliner AVUS (= Automobil-Verkehrs- und Übungsstraße)
gehört zu den verkehrsreichsten und lautesten Straßen Berlins.
1921 als Test- und Rennstrecke eröffnet, führt sie heute als Zubringer
in der Nähe des Funkturms in den Westen Berlins.
Das »Lärmkraftwerk« versucht, ihre akustische Energie
in nutzbare elektrische Energie umzuwandeln und so dem ohrenbetäubenden
Verkehrslärm im Wortsinn etwas »abzugewinnen«.

Als Teil des Projekts »Nordkurve« des »Kunstraum AVUS« wandelt
das »Lärmkraftwerk« Lärmenergie in elektrischen Strom um.
Auf der Rückseite des Kraftwerks
sind Energiegewinnungskollektoren angebracht,
die eine rote Diode im Inneren des Kraftwerks
zum Leuchten bringen.

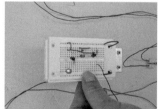

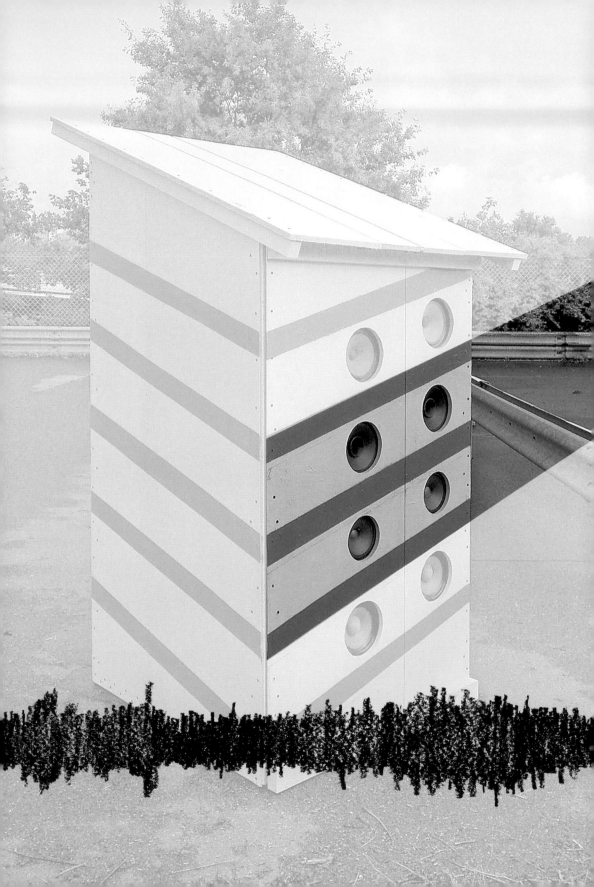

summary

listen to a fish becoming a meal · 2006

Background information for non-Icelanders: in Iceland and Greenland a traditional dish helped the Inuit to survive the winter: »hárkal«, the Greenland shark, which is poisonous when fresh and must rot for six weeks before it can be eaten. It is then cut open and dried for four weeks, after which it is edible.

Using a piezoelectric contact microphone, preamplifier and an active speaker inside the fish, the artist attempted to make the decomposition of the fish audible. However, rotting appears to be a silent matter: nothing could be heard. The fish remained mute ...

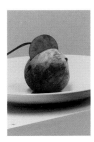

The maggot in the apple – the blowout meal · 2014

Inside a transformer station in a village in the Uckermark there is a platform with a basket of fruit: apples, a few plums, pears – it is harvest time ... You can hear sounds of munching, nibbling and working. Where are these noises coming from? And what is that little round metal plate doing in one of the apples?

The apple on the platform has maggots inside it and has been spiked with an electrical sound recording device. Connected to a computer, it amplifies and thus makes audible the sounds made by the maggots as they bore into and feed on the apple. Four loudspeakers are positioned at the four corners of the room in such a way that the listeners are acoustically located inside the apple.

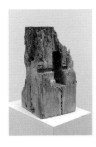

The end of the beam · Or: The woodworm · 2016

The end section of a beam that is no longer in use, eroded by damp and fungi: this beam end is full of life – inhabited by the common furniture beetle, also known as the »house borer«, which eats away at the interior of the beam ... What does a working woodworm sound like? Is it possible to detect the nibbling and gnawing acoustically?

A piezoelectric audio device, connected to a preamplifier and an output amplifier, makes it possible to hear the activities of the woodworm. Directly next to the platform on which the beam is positioned there is a loudspeaker which emits the sounds from the beam, a quiet scratching and scraping.

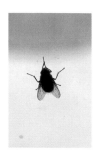

Untitled
Or: The fly colliding into the window · 2010

In summer they are attracted into the house by scents but they soon try to leave again: flies. Invisible windowpanes are in their way. And so they crash against the glass with unrestrained momentum. What the impact means for the fly becomes clear when the sound is amplified live into the room ...

A piezoelectric audio device on the window pane, along with a microphone preamplifier and bass amplifier hugely intensify the familiar sound of the impact: the accident suffered by a fly becomes an acoustic event.

The path of the sun · 2002

Anyone who has experienced the silence that occurs during an eclipse of the sun will wonder if the sun itself actually has a sound ...
»The path of the sun« puts this to the test by converting the changing intensity of sunlight over the course of one day (1 May 2002) into sound: 24 hours of solar radiation are turned into 60 minutes of solar sounds.

A light-sound converter produces a pure tone whose pitch changes in relation to the intensity of the light: by means of a photoconductive cell, high levels of brightness produce high-pitched tones and darkness produces low-pitched tones. The tones recorded throughout a full day are compressed onto a single audio CD. A particularly fascinating acoustic effect is produced by the sunrise, between 5.30 and 6.00 a.m., compressed into 1.5 minutes, which sounds like a plane taking off ...

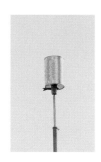

Drops · 2015

What does rain actually sound like? The Polish composer Frédéric Chopin called one of his most famous piano pieces the »Raindrop« Prelude, in which he converted the sounds of rain into a piece of music. Here it is the raindrops themselves that become a piece of music: with a tin can as a resonating body that catches invisible drops ...

The sound material for the installation was obtained from a recording of residual water running into a septic tank. Out of the original recording, a sequence lasting seven seconds was selected, unprocessed, and played as a loop in a tin can standing precisely where the roof is leaky and water trickles through the roof when it rains. The loop shows that the natural sound of dripping water can be very melodious and even stimulate a desire to dance ...

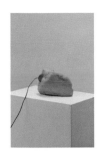

Clay
Shaping and sound – a haptic experiment · 2017

The German word for clay, »Ton«, also means »sound«. But while clay can be moulded into shapes, it cannot be heard, despite its name.
Or can it? An experiment was conducted in order to clarify this matter: can clay be heard, particularly when it is in the process of being moulded into a shape? In biblical language, the Hebrew word »Adam« means both »clay« and »man«, since God is supposed to have created man out of clay. He is then said to have breathed life into him. The resonating body »clay« starts to vibrate ...

While a lump of clay is being moulded, the sound of the clay is recorded using a piezoelectric audio device and stored in a computer. – Through the pressing and kneading of the clay, a metal plate of the audio device is bent and stretched: a crackling in the silence.

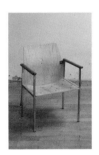

Human Sound Instrument · 2003

Wouldn't you like to sit down? Anyone sitting down on this chair needs a little courage. For if you sit down here you hear your own body: your weight, your muscle tension, your skin moisture and temperature ... The body itself becomes an instrument for determining its own condition. »How are you?« – »Do sit down!«

The seat, armrest and backrest of a waiting chair for patients has been fitted with sensors for determining pressure, moisture and temperature. By means of a specially written program, the data are matched to pure tones and other forms of waves, and the sensor data are converted into sounds and tones. The condition of the body becomes audible.

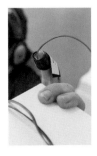

Heart-piece · 2015

The heartbeat is the central sound of human life: the beating of the heart maintains the blood circulation, which provides our body with nutrients, oxygen and water. It is our most important muscle and is also a symbol of love and goodness, for that which makes us human.

What happens when this internal sound is projected onto the outside? How does it feel when the human heart is enabled to speak – particularly in a Christian chapel, in place of a pastor's sermon?

This installation was set up in a former chapel in the artistic district »Kunstquartier Bethanien« in Berlin-Kreuzberg. The installation requires the presence of people who make their heartbeats available. A pulse sensor transmits the signal to a computer, where it is made directly audible by means of a specially designed computer program, and it is then emitted into the room at great volume via loudspeakers.

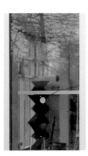

Random sample · 2016

Who says windowpanes don't have ears? On the island called »Freundschaftsinsel« in Potsdam you ought to be careful. For whatever is spoken or whispered when looking through the window of an exhibition pavilion will not remain secret …

By means of a sound pickup, the windowpane turns into a microphone that records the acoustic activities and reactions of the visitors during the exhibition. Throughout the 2 ½ month period of the exhibition, 1.5 terabytes of audio data are recorded, which are yet to be analysed.

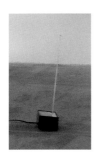

± 0
Plus minus zero (Breaking even)
Disturbance frequencies in St. Petersburg · 2012

A city is full of electromagnetic fields: inaudibly and invisibly, we are constantly surrounded by electromagnetic vibrations – especially in the vicinity of traffic hubs. The Masterskaya Gallery in St. Petersburg is located in the immediate vicinity of the city's main station, whose powerful, low frequency electromagnetic fields are measurable and can be rendered audible.

Using a coil set at the long-wave carrier frequency of 600 MHz, the electromagnetic flows at this location can be captured and their interferences and resonances made audible: the arrival and departure of the trains in the nearby station can be heard as a swelling and diminishing buzzing tone, made audible by means of loudspeakers concealed behind the walls and projected onto the radio object in the centre of the room for listeners.

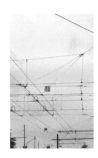

522fm – Urban energies · 2006

A car need not be used only for driving. A car can also be used as a measuring instrument: for electromagnetic fields, radio signals, waves, the acoustic gaps in the streets, the energies of a city. In the flow of urban energies, the car is both a means of transport and an extended sensory organ ...

Through the radio fitted in nearly every vehicle, the car is an ideal receiver of urban energies at a frequency of 522fm. It is possible to hear high and medium range frequencies, which mix in with the ambient noise and rhythmically emerge and disappear from the background noise. Even the opening and closing of tram doors provides acoustic feedback.

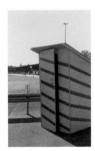

Noise-induced power plant · 2009

The northern bend of the Berlin AVUS (= Automobil-Verkehrs- und Übungs-straße/Automobile traffic and training road) is one of the busiest and noisiest highways in Berlin. Opened in 1921 as a test and racing circuit, it is now an access road close to the radio tower (Funkturm) in western Berlin. The installation entitled »Lärmkraftwerk« (Noise-induced power plant) attempts to convert acoustic energy into usable electrical energy in order to gain some benefit from the ear-piercing traffic noise.

As part of the project »Nordkurve« (northern bend) of the »Kunstraum AVUS« initiative, »Lärmkraftwerk« converts noise energy into electrical current. On the back of the power plant are energy generating collectors which cause a red diode to light up inside the power plant.

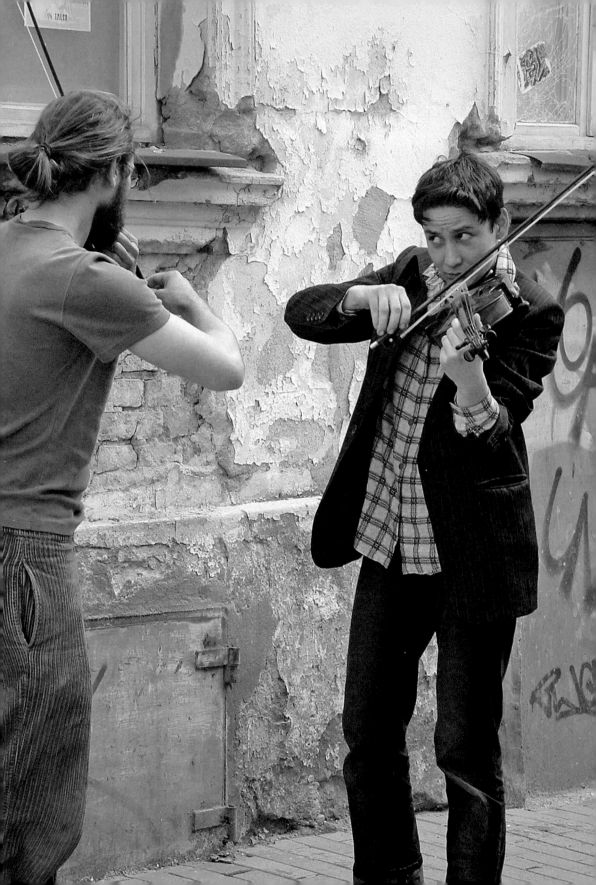

Jana Debrodt

geboren in Berlin **1975**
freischaffend seit **2006**

2012 Kursleiterin in der Jugendkunstschule in Berlin Neukölln **2010** Umzug und
Beginn des Ausbaus eines Ateliers in Neukünkendorf in der Uckermark **2009** Stipen-
diatin des »goldrausch« Künstlerinnenprojekts art IT **2009** Kursleiterin Sommer-
akademie für Hochbegabte auf Schulfarm Insel Scharfenberg, Berlin **2008** technische
und künstlerische Betreuung des Kinder-Theater-Zirkusprojekts »Sophiechen und
der Riese« mit dem AktionsRaum im Kreativhaus Berlin e.V. **2007** Freies Arbeiten,
Gastdozentin an der Kunsthochschule Berlin, Arbeiten mit Kindern im technisch-
künstlerischen Bereich **2006** Meisterschülerin bei Inge Mahn und Karin Sander
2000 – 2005 Kunsthochschule Berlin Weißensee · Freie Kunst, Bildhauerei bei Karin
Sander, Inge Mahn, Bernd Wilde und Sabine Sanio **2005** Workshop und Seminare bei
Maik und Dirk Löbbert, Martin Henatsch, Marcel Odenbach **2004** Gasttrimester an
der École supérieure des beaux-arts de Nantes Métropole **2003** Gastsemester an der
Staatlichen Hochschule für Gestaltung Karlsruhe · Soundbearbeitung und Installation
bei Paul Modler **2003 – 2006** Stipendiatin der Studienstiftung des deutschen Volkes
2002 Nebenhörerin an der Technischen Universität Berlin · Kommunikationswissen-
schaften, Elektrik, Elektronik, Elektroakustische Komposition bei Hans Tutschku,
Technik bei Andre Bartetzki **1997 – 2000** Holzbildhauerlehre in Flensburg **1996** Prak-
tikum an der Berliner Volksbühne, Bereich: Plastik, Tischlerei, Schlosserei

Ausstellungsbeteiligungen · Symposien · Projekte
2015 »Heart-Piece« (Klanginstallation), Hörfestival Echos + Netze, Studio 1 Bethanien,
Berlin · »Papierflieger« (Holzskulptur), Skulpturtage Poppenhausen (Lkr. Fulda) ·
Hörspiel/Klanginstallationen, Pleinair »Spiegelungen« Kunstverein Schwedt
2014 Uckermärkischer Kunstpreis (elektromechanische Bilder), Dominikanerkloster
Prenzlau · »Singende zwei Fliegen« (Postkarte), Geburtstagsgruß aus der Serie »Fun-
damentale Geräusche« zur Ausstellung »40 Jahre Kommunale Galerie Berlin« ·
»Dutch Courage« (Bierkrug), Kunstfestival 48 Stunden Berlin Neukölln · »Ein Akt die
Treppe herabsteigend« (Klanginstallation), Galerie M, Produzentengalerie des Bran-
denburgischen Verbandes Bildender Künstler e.V., Potsdam **2013** »Pfützen« (interak-
tive Installation im öffentlichen Raum), Ausstellung »Lustgärten des 21. Jahrhunderts«,
Schwerin **2012** »PlusMinusNull« (Installation kinetischer Objekte), Einzelausstellung
Galerie Masterskaya, St. Petersburg · **Hörstücke** Kunstfestival 48 Stunden Berlin
Neukölln **2011** »Sounding Doors« (interaktive Installation), Ausstellung von Julijonas
Urbonas, ZKM, Karlsruhe · »... und ähnliches« (kinetische Objekte), Einzelausstellung
galerie weisser elefant, Berlin **2010** »Lärmkraftwerk« (energetische Installation im

öffentlichen Raum), Umweltbundesamt, Berlin · »Pulsator« (interaktive Installation), Kunsthaus Torstraße 111, Berlin **2009** Objekte, Installationen, Ausstellung »SPLENDID ISOLATION« des goldrausch-Künstlerinnenprojekts art IT, Kunstraum Kreuzberg/ Bethanien, Berlin · Hörstück, Ausstellung »Zeigen. Eine Audiotour durch Berlin« von Karin Sander, Temporäre Kunsthalle, Berlin · »Lärmkraftwerk« (energetische Installation im öffentlichen Raum), Kunstraum AVUS, Berlin **2008** »Avus Waves« (Klanginstallation im öffentlichen Raum), Kunstraum AVUS, Berlin · »Zauber des Barock« (Klang-installation), Ausstellung »Let the train blow the whistle«, Galerie Stedefreund, Berlin · Künstlerische Leitung/Musik Kinder-Theater-Zirkusprojekt »Sophiechen und der Riese«, AktionsRaum im KREATIVHAUS Berlin e.V. **2007** »Leerlauf« (elektrische In-stallation), Galerie Ortloff, Leipzig · »open Cage« (Klanginstallation), Mutationsklub, Berlin · Klanginstallation, Medienwand, zum Jubiläum »10 Jahre AktionsRaum«, KREATIVHAUS Berlin e.V. · Tonbearbeitung/-produktion, für den Film »Blueray« von Christine Herdin · »Niesel Piesel« (Klanginstallation), Ausstellung »Ton angeben«, Kunstraum Ackerstraße, Berlin · »Maschinen« (Objekte), Ausstellung Kunstraum Ackerstraße, Berlin **2006** »Berliner Meisterschüler« (Videoplastik), Ausstellung »Plastik irrtümlicher Weltanschauung«, Artitude Berlin · »Kosmischer Käfig« (Klang-objekt), Ausstellung in Berlin/Budapest · »Urstoff« (aktive Klanginstallation), Aus-stellung in Obing (Allgäu) · »Humansoundinstrument« (Klangplastik), Ausstellung in Berlin/Budapest · »HandmadeIndex« (aktive Installation), Bankakademie Frankfurt a.M. · »gut aufgelegt« (interaktive Installation), Theater unterm Dach, Berlin · »listen to a fish becoming a meal« (Klangobjekt), SAFN, Reykjavík · »Entschleunigte Klänge« (Klanginstallation), Galerie Ikarus Berlin **2005** Holzskulptur Skulpturtage Poppen-hausen (Lkr. Fulda) · »Herzschuss, erfunden« (Klanginstallation), Diplomausstellung, Berlin Prenzlauer Berg · »Einstimmung« (Performance), Lokale, Schwerin · »Kunst-stückchen« (Lichtinstallation), Projekt »Raumhopping 720°«, Berlin Alt-Moabit **2004** Hörstück, Hörspielwettbewerb »PLOPP!« an der Akademie der Künste, Berlin · »Lightsigns II« (Sound/Licht), Multimedia-Show, Königliche Akademie Kopenhagen · »Lightsigns« (Sound/Licht), Multimedia-Installation im Hof der Nordischen Botschaften Berlin · »Mit Bestimmung« (Klanginstallation), Halbjahresprojekt mit dem Deutschen Gewerkschaftsbund, Berlin · Klanginstallation, Atelier sur l'herbe, Galerie des beaux-arts, Nantes **2003** Holzskulpturen Skulpturtage Poppenhausen (Lkr. Fulda) · Klang-installation Internationale Studenten-Triennale, Istanbul · »Auszug« (Klanginstallation), Projekt »Haushalten« mit der Galerie Pankow, Frankfurt (Oder) **2002** Schneeskulptur Livignio (Italien) · Holzskulpturen Skulpturtage Poppenhausen (Lkr. Fulda) · »Das Paradies ist verriegelt« (Klanginstallation), Kleist-Festtage Frankfurt (Oder) · Klang-installation Gruppenausstellung »Platzhirsch«, Burg Giebichenstein Halle a.d. Saale · Eisskulpturen World Snow Festival, Grindelwald, Schweiz **2001** Holzskulpturen Skulpturtage Poppenhausen (Lkr. Fulda) **2000** Holzskulpturen Bildhauersymposium Keitum auf Sylt **1998** Holzskulpturen Stadtraumprojekt Carlisle-Park, Flensburg

janadebrodt@gmx.net
www.jana-debrodt.de

Jana Debrodt

Born in Berlin **1975**
Freelance artist since **2006**
2012 Course director at the Jugendkunstschule in Berlin Neukölln **2010** Moved to Neukünkendorf in the Uckermark, establishing a studio there **2009** Scholarship from the women's art project »goldrausch« art IT **2009** Course director of the Summer Academy for the Highly Gifted at the boarding school »Schulfarm Insel Scharfenberg«, Berlin **2008** Technical and artistic management of the children's theatre circus project »Sophiechen und der Riese« in collaboration with AktionsRaum im Kreativhaus Berlin e.V. **2007** Freelance work, guest lecturer at the Kunsthochschule Berlin, work with children on technical and artistic projects **2006** Masterclass student under Inge Mahn and Karin Sander **2000–2005** Kunsthochschule Berlin Weißensee · Free Art, Sculpture under Karin Sander, Inge Mahn, Bernd Wilde and Sabine Sanio **2005** Workshop and seminars under Maik and Dirk Löbbert, Martin Henatsch, Marcel Odenbach **2004** Guest term at the École supérieure des beaux-arts de Nantes Métropole **2003** Guest semester at the Staatliche Hochschule für Gestaltung Karlsruhe · Sound editing and installation under Paul Modler **2003–2006** Scholarship from the Studienstiftung des deutschen Volkes (German Academic Scholarship Foundation) **2002** Auditing student at the Technische Universität Berlin · Communication Science, Electrical Engineering, Electronics, Electroacoustic Composition under Hans Tutschku, Technology under Andre Bartetzki **1997–2000** Apprenticeship as a wood sculptor in Flensburg **1996** Practical training placement at the Berliner Volksbühne (theatre) in the sphere of: sculpture, carpentry, metalworking

Selected group exhibition · symposia · projects
2015 »Heart-Piece« (Klanginstallation), Hörfestival Echos + Netze, Studio 1 Bethanien, Berlin · »Papierflieger« (Holzskulptur), Skulpturtage Poppenhausen (Lkr. Fulda) · Hörspiel/Klanginstallationen, Pleinair »Spiegelungen« Kunstverein Schwedt **2014** Uckermärkischer Kunstpreis (elektromechanische Bilder), Dominikanerkloster Prenzlau · »Singende zwei Fliegen« (Postkarte), Geburtstagsgruß aus der Serie »Fundamentale Geräusche« zur Ausstellung »40 Jahre Kommunale Galerie Berlin« · »Dutch Courage« (Bierkrug), Kunstfestival 48 Stunden Berlin Neukölln · »Ein Akt die Treppe herabsteigend« (Klanginstallation), Galerie M, Produzentengalerie des Brandenburgischen Verbandes Bildender Künstler e.V., Potsdam **2013** »Pfützen« (interaktive Installation im öffentlichen Raum), Ausstellung »Lustgärten des 21. Jahrhunderts«, Schwerin **2012** »PlusMinusNull« (Installation kinetischer Objekte), Einzelausstellung Galerie Masterskaya, St. Petersburg · Hörstücke Kunstfestival 48 Stunden Berlin Neukölln **2011** »Sounding Doors« (interaktive Installation), Ausstellung von Julijonas Urbonas, ZKM, Karlsruhe · »... und ähnliches« (kinetische Objekte), Einzelausstellung

galerie weisser elefant, Berlin **2010** »Lärmkraftwerk« (energetische Installation im öffentlichen Raum), Umweltbundesamt, Berlin · »Pulsator« (interaktive Installation), Kunsthaus Torstraße 111, Berlin **2009** Objekte, Installationen, Ausstellung »SPLENDID ISOLATION« des goldrausch-Künstlerinnenprojekts art IT, Kunstraum Kreuzberg/Bethanien, Berlin · Hörstück, Ausstellung »Zeigen. Eine Audiotour durch Berlin« von Karin Sander, Temporäre Kunsthalle, Berlin · »Lärmkraftwerk« (energetische Installation im öffentlichen Raum), Kunstraum AVUS, Berlin **2008** »Avus Waves« (Klanginstallation im öffentlichen Raum), Kunstraum AVUS, Berlin · »Zauber des Barock« (Klanginstallation), Ausstellung »Let the train blow the whistle«, Galerie Stedefreund, Berlin · Künstlerische Leitung/Musik Kinder-Theater-Zirkusprojekt »Sophiechen und der Riese«, AktionsRaum im KREATIVHAUS Berlin e. V. **2007** »Leerlauf« (elektrische Installation), Galerie Ortloff, Leipzig · »open Cage« (Klanginstallation), Mutationsklub, Berlin · Klanginstallation, Medienwand, zum Jubiläum »10 Jahre AktionsRaum«, KREATIVHAUS Berlin e. V. · Tonbearbeitung/-produktion, für den Film »Blueray« von Christine Herdin · »Niesel Piesel« (Klanginstallation), Ausstellung »Ton angeben«, Kunstraum Ackerstraße, Berlin · »Maschinen« (Objekte), Ausstellung Kunstraum Ackerstraße, Berlin **2006** »Berliner Meisterschüler« (Videoplastik), Ausstellung »Plastik irrtümlicher Weltanschauung«, Artitude Berlin · »Kosmischer Käfig« (Klangobjekt), Ausstellung in Berlin/Budapest · »Urstoff« (aktive Klanginstallation), Ausstellung in Obing (Allgäu) · »Humansoundinstrument« (Klangplastik), Ausstellung in Berlin/Budapest · »HandmadeIndex« (aktive Installation), Bankakademie Frankfurt a. M. · »gut aufgelegt« (interaktive Installation), Theater unterm Dach, Berlin · »listen to a fish becoming a meal« (Klangobjekt), SAFN, Reykjavík · »Entschleunigte Klänge« (Klanginstallation), Galerie Ikarus Berlin **2005** Holzskulptur Skulpturtage Poppenhausen (Lkr. Fulda) · »Herzschuss, erfunden« (Klanginstallation), Diplomausstellung, Berlin Prenzlauer Berg · »Einstimmung« (Performance), Lokale, Schwerin · »Kunststückchen« (Lichtinstallation), Projekt »Raumhopping 720°«, Berlin Alt-Moabit **2004** Hörstück, Hörspielwettbewerb »PLOPP!« an der Akademie der Künste, Berlin · »Lightsigns II« (Sound/Licht), Multimedia-Show, Königliche Akademie Kopenhagen · »Lightsigns« (Sound/Licht), Multimedia-Installation im Hof der Nordischen Botschaften Berlin · »Mit Bestimmung« (Klanginstallation), Halbjahresprojekt mit dem Deutschen Gewerkschaftsbund, Berlin · Klanginstallation, Atelier sur l'herbe, Galerie des beauxarts, Nantes **2003** Holzskulpturen Skulpturtage Poppenhausen (Lkr. Fulda) · Klanginstallation Internationale Studenten-Triennale, Istanbul · »Auszug« (Klanginstallation), Projekt »Haushalten« mit der Galerie Pankow, Frankfurt (Oder) **2002** Schneeskulptur Livignio, Italien · Holzskulpturen Skulpturtage Poppenhausen (Lkr. Fulda) · »Das Paradies ist verriegelt« (Klanginstallation), Kleist-Festtage Frankfurt (Oder) · Klanginstallation Gruppenausstellung »Platzhirsch«, Burg Giebichenstein Halle a. d. Saale · Eisskulpturen World Snow Festival, Grindelwald, Schweiz **2001** Holzskulpturen Skulpturtage Poppenhausen (Lkr. Fulda) **2000** Holzskulpturen Bildhauersymposium Keitum auf Sylt **1998** Holzskulpturen Stadtraumprojekt Carlisle-Park, Flensburg

janadebrodt@gmx.net
www.jana-debrodt.de

Hannes Langbein

geboren 1978 in Jena, ist nach einem Studium der Evangelischen Theologie in Heidel-berg, Zürich, Princeton und Berlin und Referententätigkeit im Kulturbüro des Rates der Evangelischen Kirche in Deutschland (EKD) Pfarrer an der Kulturstiftung der Evan-gelischen Kirche Berlin-Brandenburg-schlesische Oberlausitz (EKBO) »St. Matthäus« in Berlin. Er ist Redakteur der ökumenischen Quartalszeitschrift »kunst und kirche« und Präsident der Gesellschaft für Gegenwartskunst und Kirche »Artheon«.

Born in Jena in 1978. After studying Protestant theology in Heidelberg, Zurich, Prince-ton and Berlin and working as a consultant in the cultural office of the Council of the Protestant Church in Germany (EKD), pastor at the Cultural Foundation of the Protes-tant Church in Berlin-Brandenburg-Silesian Upper Lusatia (EKBO) in Berlin. He is editor of the ecumenical quarterly journal »kunst und kirche« and President of the Society for Contemporary Art and Church, »Artheon«.

Die Ostdeutsche Sparkassenstiftung, Kulturstiftung und Gemeinschaftswerk aller Sparkassen in Branden-burg, Mecklenburg-Vorpommern, Sachsen und Sachsen-Anhalt, steht für eine über den Tag hinausweisende Partnerschaft mit Künstlern und Kultureinrichtungen. Sie fördert, begleitet und ermöglicht künstlerische und kulturelle Vorhaben von Rang, die das Profil von vier ostdeutschen Bundesländern in der jeweiligen Region stärken.

The Ostdeutsche Sparkassenstiftung, East German Savings Banks Foundation, a cultural foundation and joint venture of all savings banks in Brandenburg, Mecklenburg-Western Pomerania, Saxony and Saxony-Anhalt, is committed to an enduring partnership with artists and cultural institutions. It supports, promotes and facilitates outstanding artistic and cultural projects that enhance the cultural profile of four East German federal states in their respective regions.

© 2017 Sandstein Verlag, Dresden | Herausgeber Editor: Ostdeutsche Sparkassenstiftung | Text Text: Hannes Langbein | Abbildungen Photo credits: Jana Debrodt, Oliver Voigt (tropfen), Tali (heart-piece) | Übersetzung Translation: Geraldine Schuckelt | Redaktion Editing: Dagmar Löttgen, Ostdeutsche Sparkassenstiftung | Gestaltung Layout: Norbert du Vinage, Sandstein Verlag | Herstellung Production: Sandstein Verlag | Druck Printing: Stoba-Druck, Lampertswalde · **www.sandstein-verlag.de** · ISBN 978-3-95498-280-6